Wolf Thiele

mondes virtuels

© *Artemisia* Galerie Nice, Côte d'Azur . novembre 2012

Sommaire - Inhalt

Œuvres exposées - ausgestellte Werke	4
Sculptures - Skulpturen	37
Vernissage et finissage	47
Presse	50
Formation - Ausbildung	53
Expositions personelles - Einzelausstellungen	53
Expositions collectives - gemeinsame Ausstellungen	53
Achats prestigieux - bemerkenswerte Aufkäufe	54
Liens internet	55
Videos	55
Catalogues - Kataloge	55
Impressum	56

mondes virtuels - wolf thiele

iPad art et sculptures à ARTemisia-Galerie, Nice

L'ARTemisa-Galerie a présenté une exposition assez particulière sous le titre de « mondes virtuels".

Elle est composée de 20 tableaux élaborés sur iPad et imprimés sur toile avec une imprimante laser mais il y aura aussi sur le même thème plusieurs sculptures en acier et bois.

L'artiste Wolf dit en souriant que ses œuvres sont inspirées par la « vieille école niçoise». Elles sont d'un côté très géométriques mais aussi très poétiques.

On peut classer les œuvres comme peinture constructive géométrique abstraite ou comme «minimal art».

Mais, n'ayez pas peur, les œuvres n'ont pas un aspect tourmenté et ne sont pas difficiles à comprendre. Elles sont très colorées, simples et, comme pour l'art minimaliste : « you see what you see ». Tu vois tout ce que tu vois - pas de sens caché à deviner. Alors, facile à comprendre? Oui, absolument. L'artiste Wolf Thiele vie tranquille. Il cherche, à travers ses œuvres, un havre de paix dans un monde compliqué et bruyant.

Venez voir les tableaux et les sculptures pour vous faire une idée. Peut-être ressentirez-vous ce que l'artiste cherche à exprimer.

virtuelle Welten

In der ARTemisa Galerie, Nizza hat eine ganz besondere Ausstellung stattgefunden:

Die etwa 20 ausgestellten Bilder und Skulpturen sind als iPad Kunst geschaffen und per Laserprinter auf Leinen gedruckt oder aus Stahl per Laserstrahlen geschnitten.

Die Werke des Künstlers wolf - alte Nizzaer Schule, wie er augenzwinkernd erklärt - sind zum Teil streng geometrisch zum Teil sehr poetisch, besinnlich. Man kann die Werke der abstrakten geometrisch konstruktiven Malerei zuordnen oder aber der minimal art.

Aber keine Angst, die Arbeiten sind weder wild dynamisch noch schwer zu verstehen (oder zu ertragen). Sie sind sehr farbig, einfach und - nach einem Ausspruch der minimal art „ you see what you see" - es ist genau das, was Du siehst. Darin ist kein bedeutungsschwerer Inhalt versteckt.

Leichte Kost also? Ja, durchaus. Damit kann der Künstler Wolf Thiele gut leben. Seine Idee ist es, mit diesen Arbeiten einen Ruhepool zu unserer komplizierten, lauten Welt zu schaffen.

Schauen Sie sich die Bilder und Skulpturen darauf hin an, ob Sie das auch so sehen: in der Galerie ARTemisa in Nizzai, schräg gegenüber dem MAMAC, dem Museum moderner Kunst.

Ulli Gardies la Présidente d'ARTemisia-Galerie

Œuvres exposées - ausgestellte Werke

Toutes les toiles sont imprimées avec inkjet de neuf couleurs sur toile et cadrées en bois.

Alle Bilder sind mit neunfarbigem Inkjet-Drucker auf Leinwand erzeugt und auf Holzrahmen aufgezogen.

Les vagues bleues - die blauen Wellen
60x57 cm

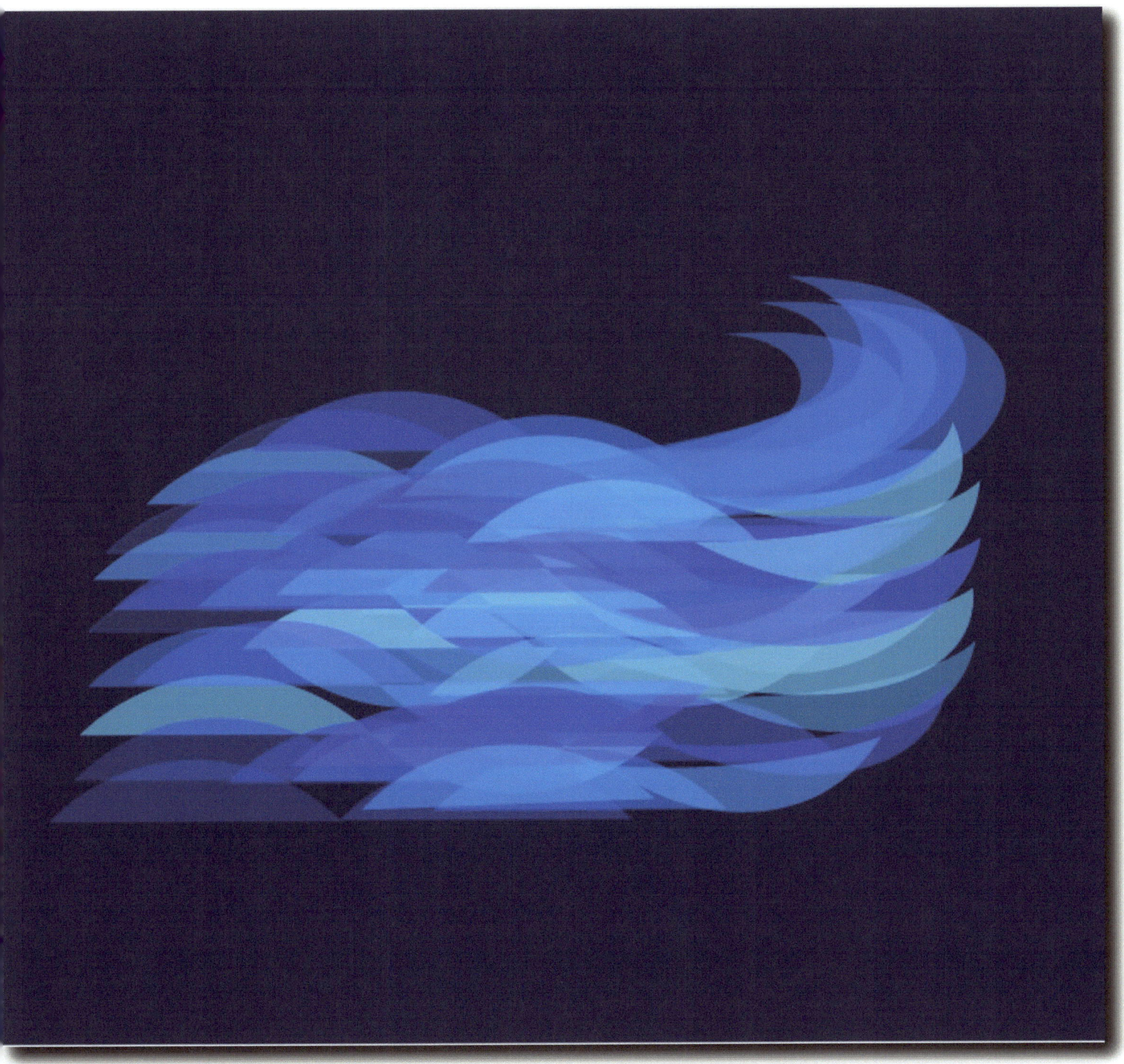

Couleurs en mouvement -
Farben in Bewegung
53x70 cm

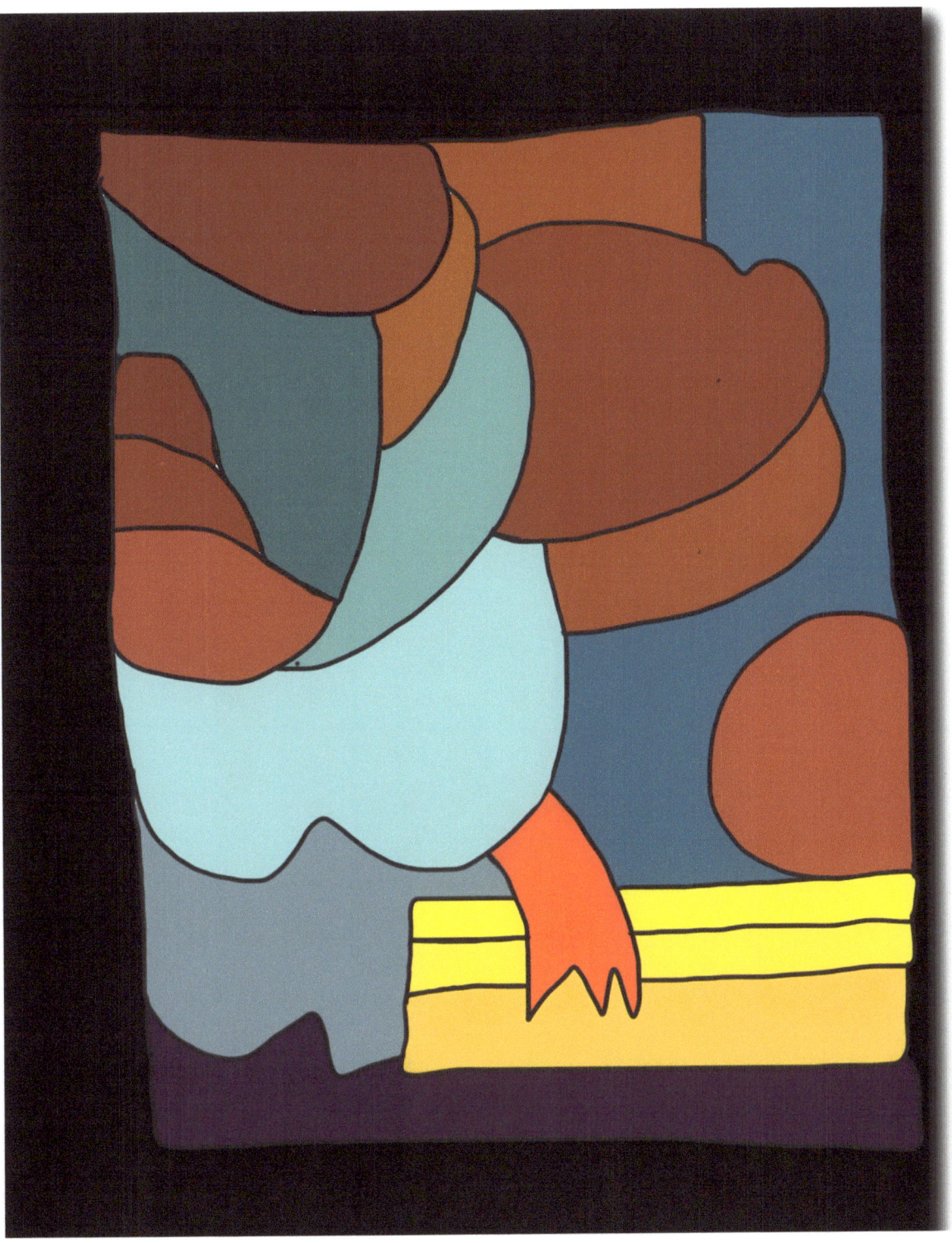

Deux arcs rouges - zwei rote Winkel
58x42 cm

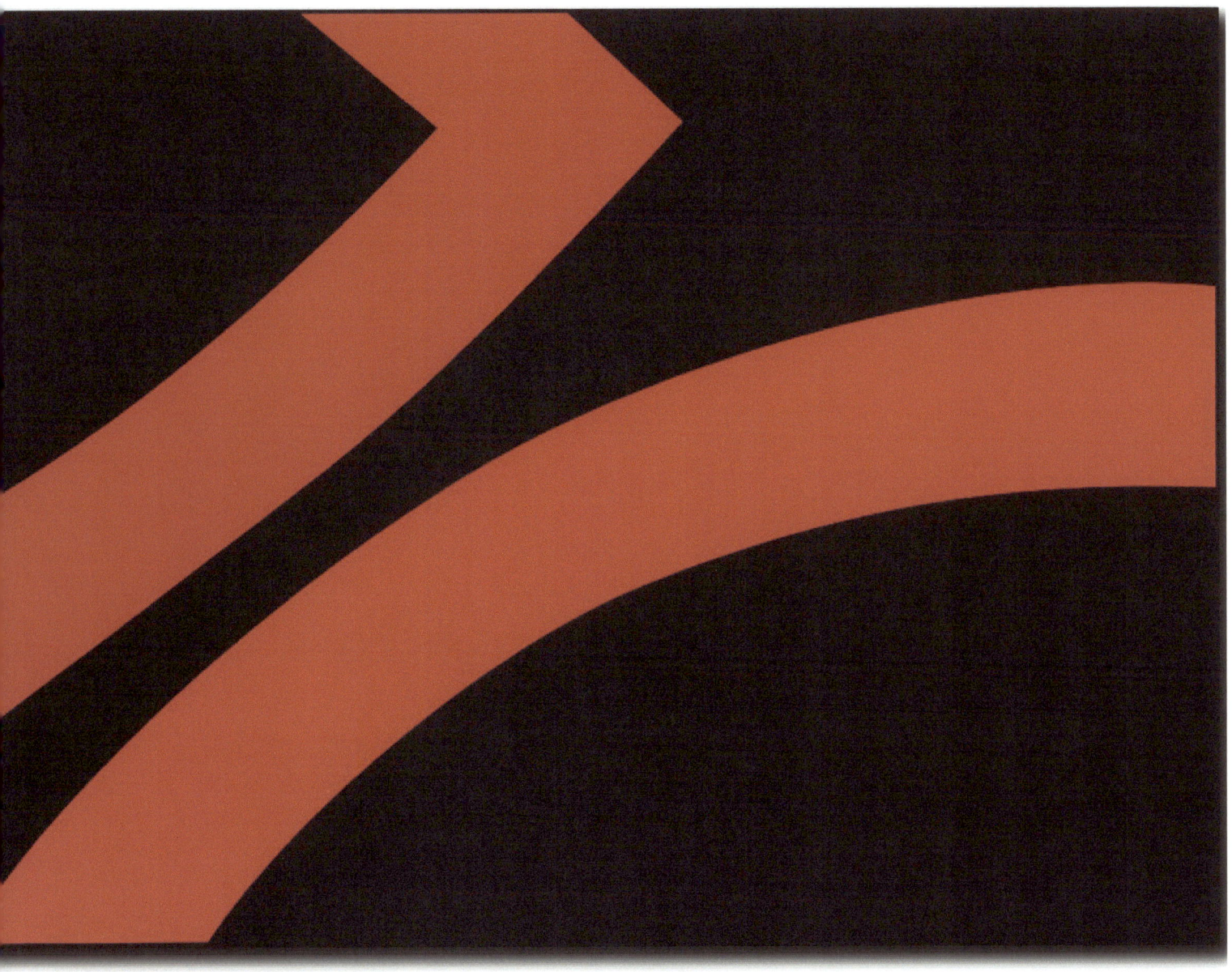

Horizons claires - klare Horizonte
112x80 cm

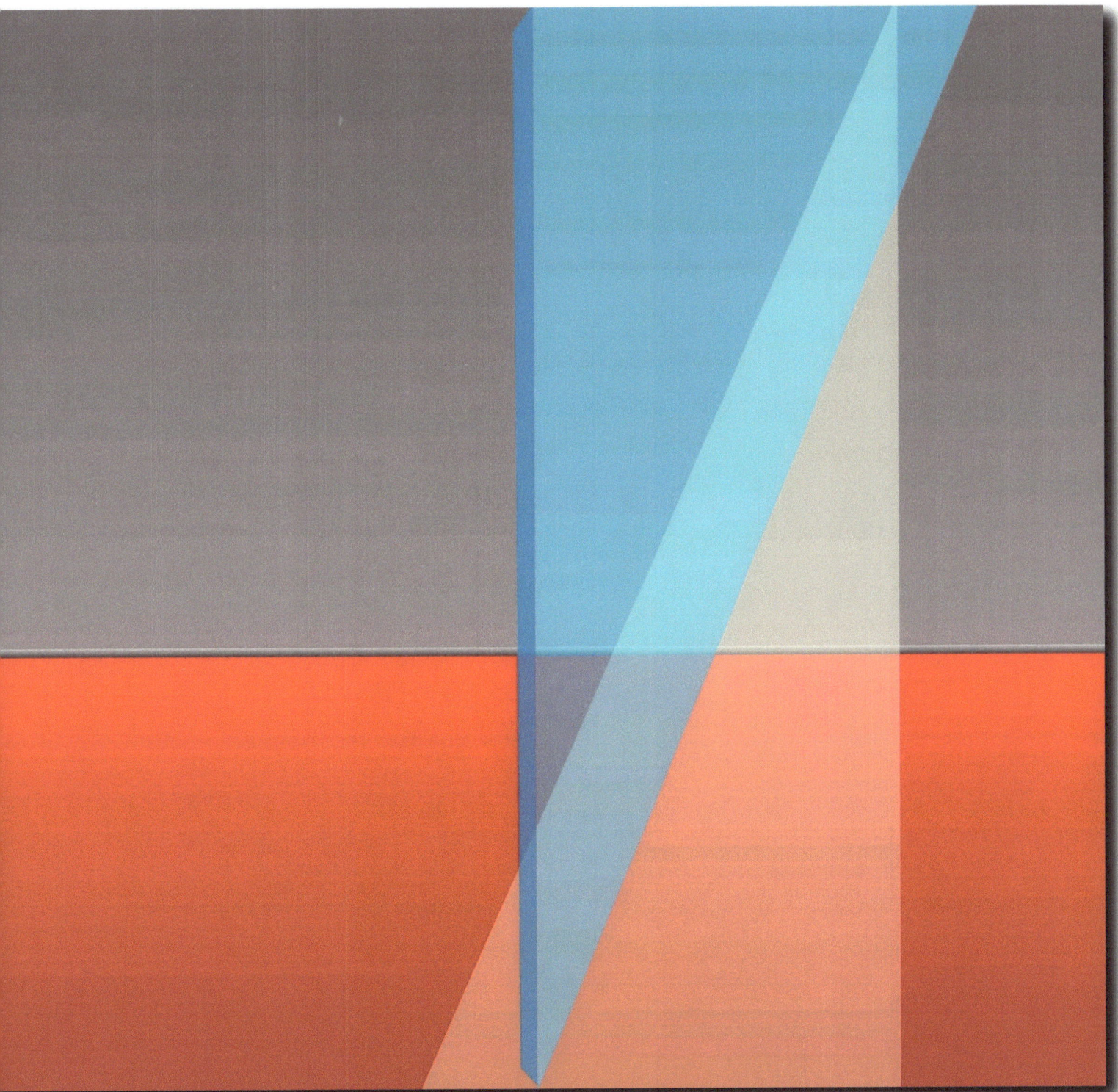

Feuilles jaunes de l'automne - Herbstlaub
83x80 cm

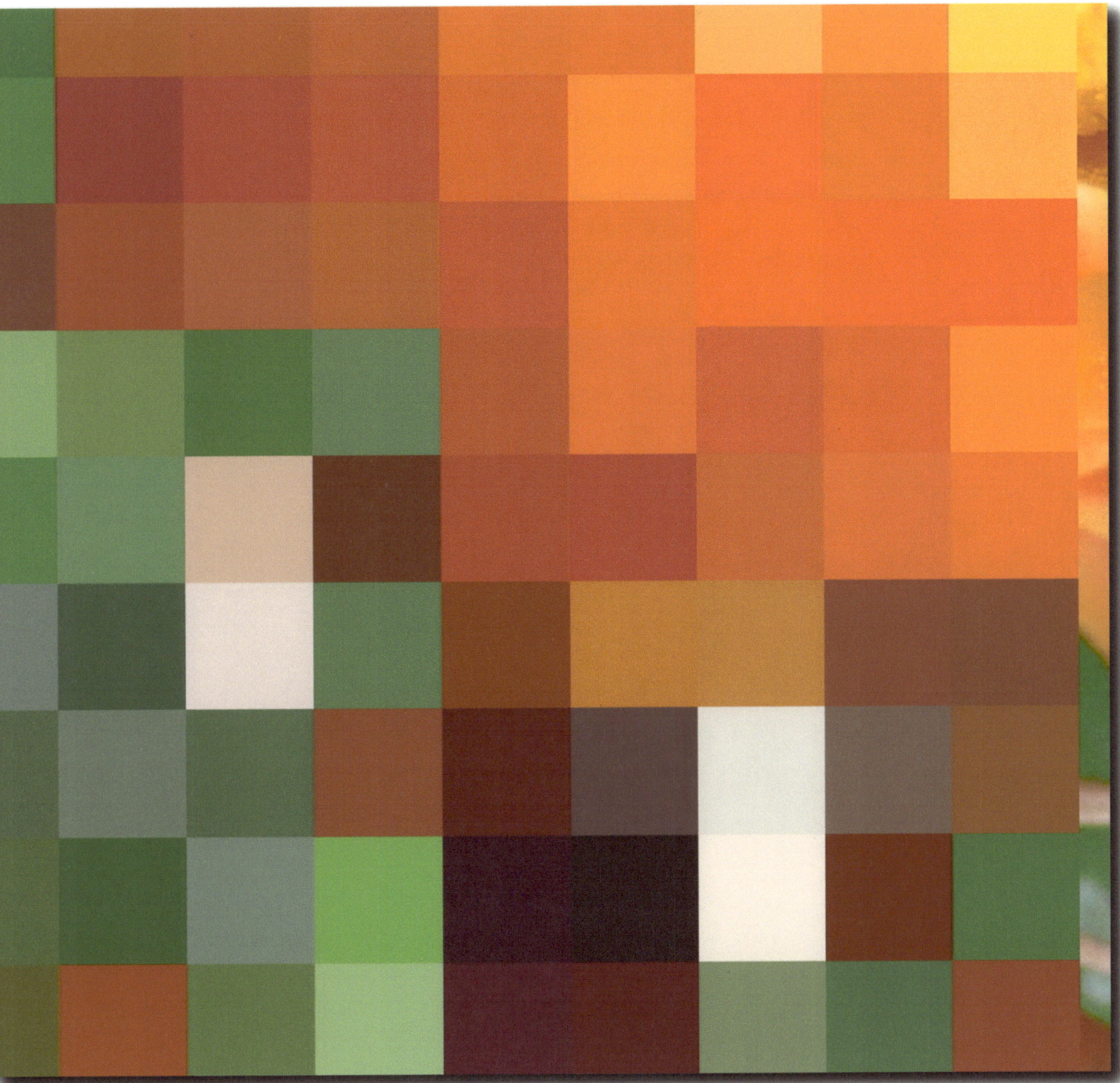

Madam Schnuu
59 x80 cm

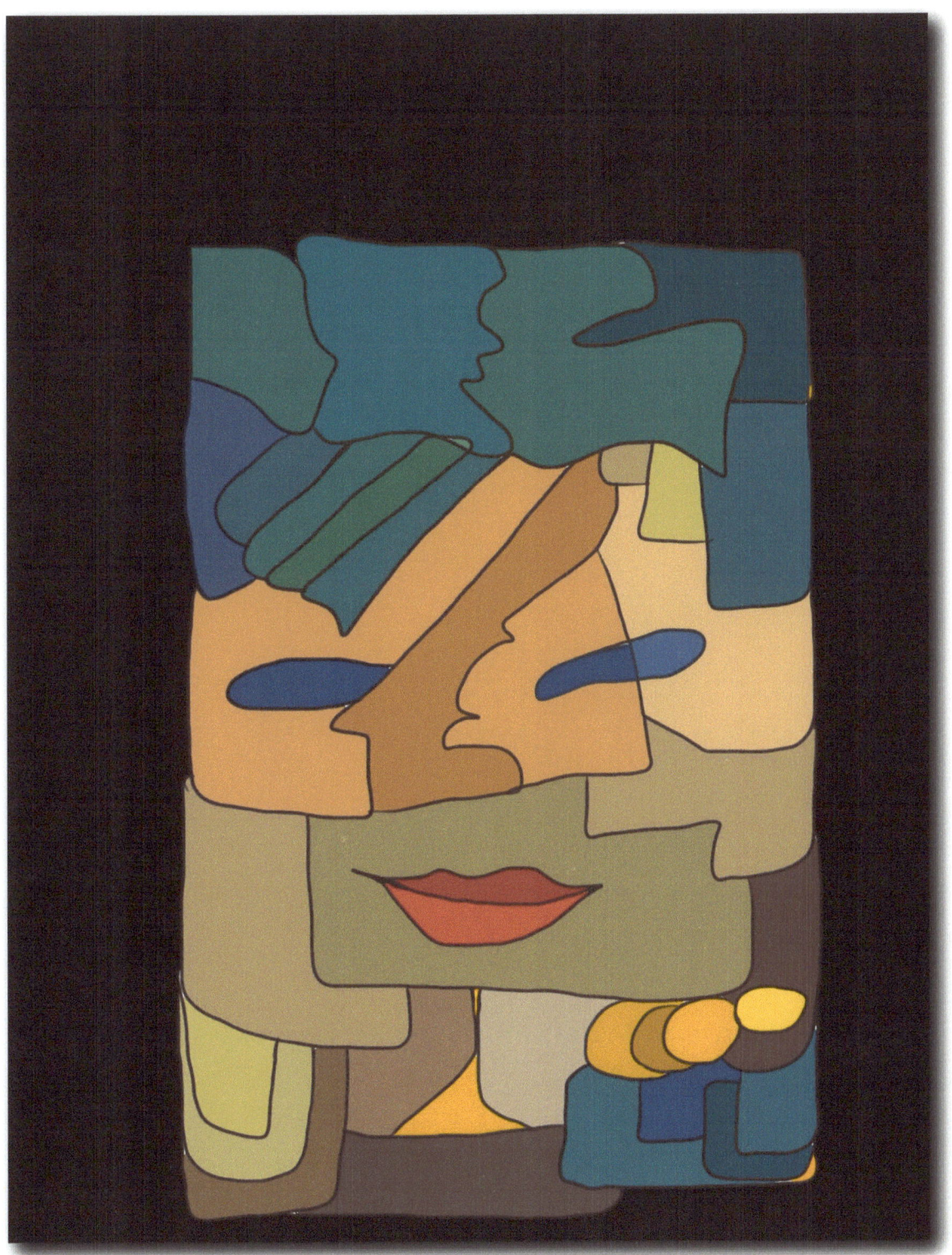

La voile à l'horizon - das Segel am Horizont
72x70 cm

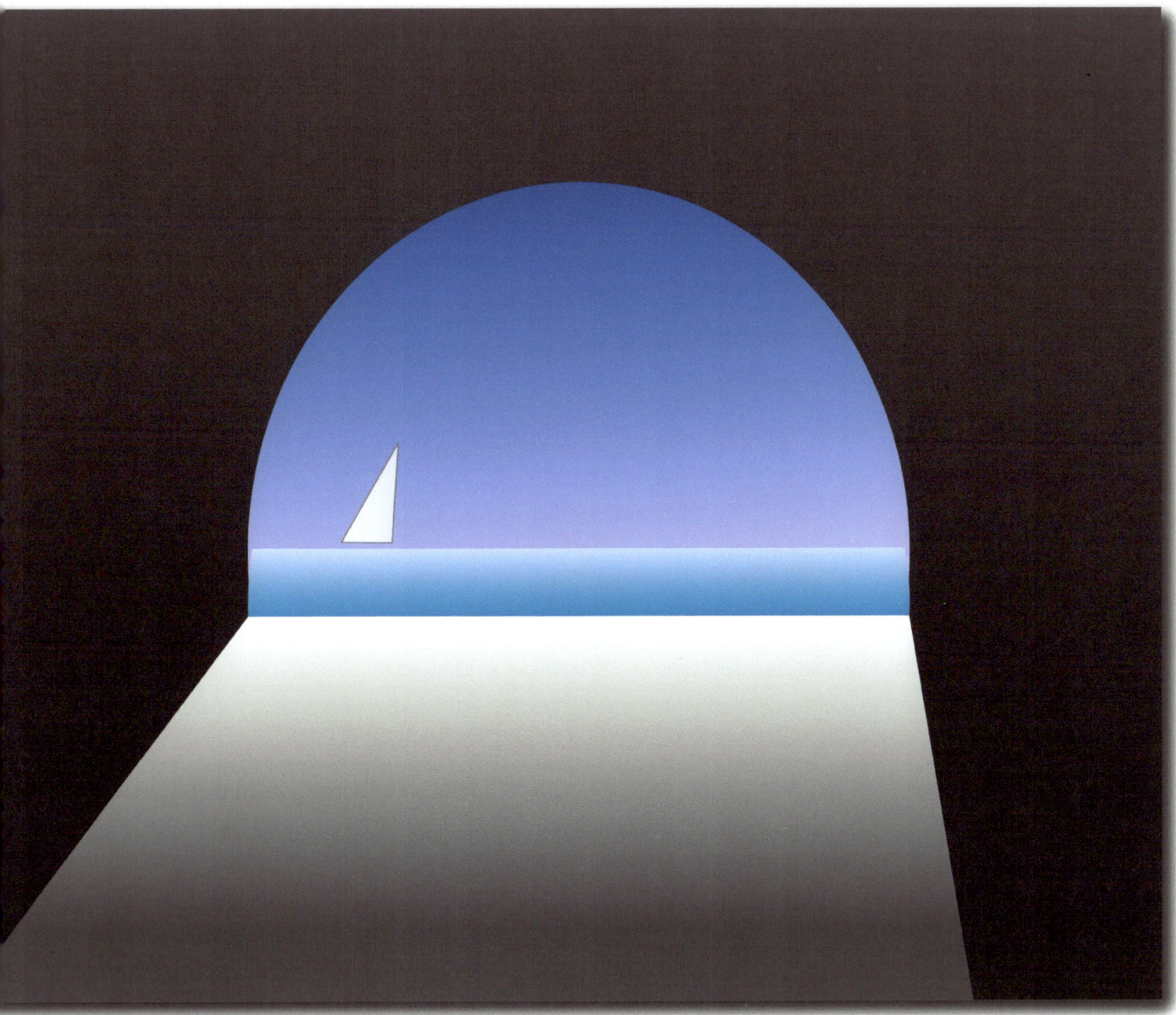

Les arcs colorés - die farbigen Bögen
115x80 cm

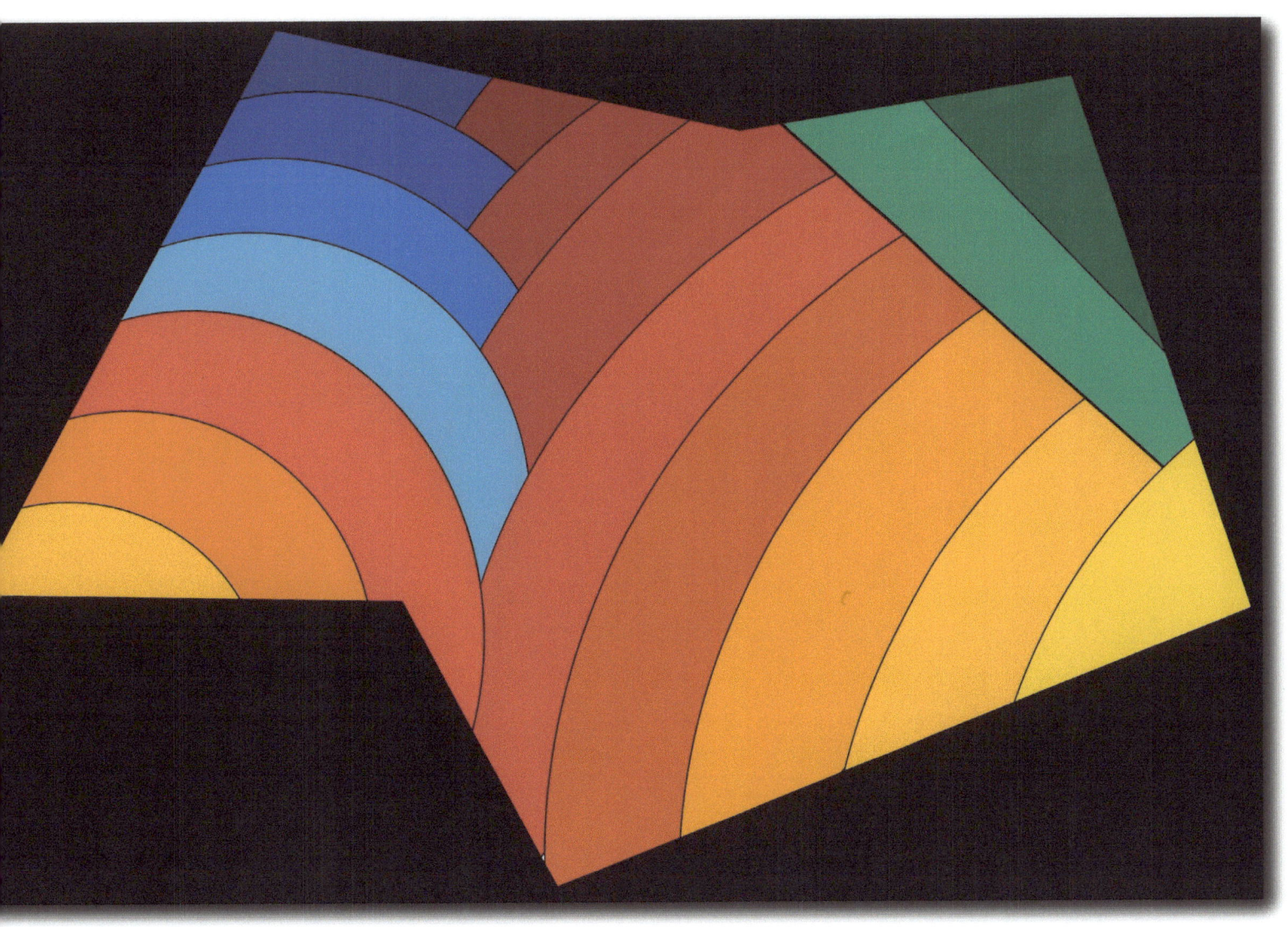

Un cadratin fou - ein verrücktes Quadrat
70x70 cm

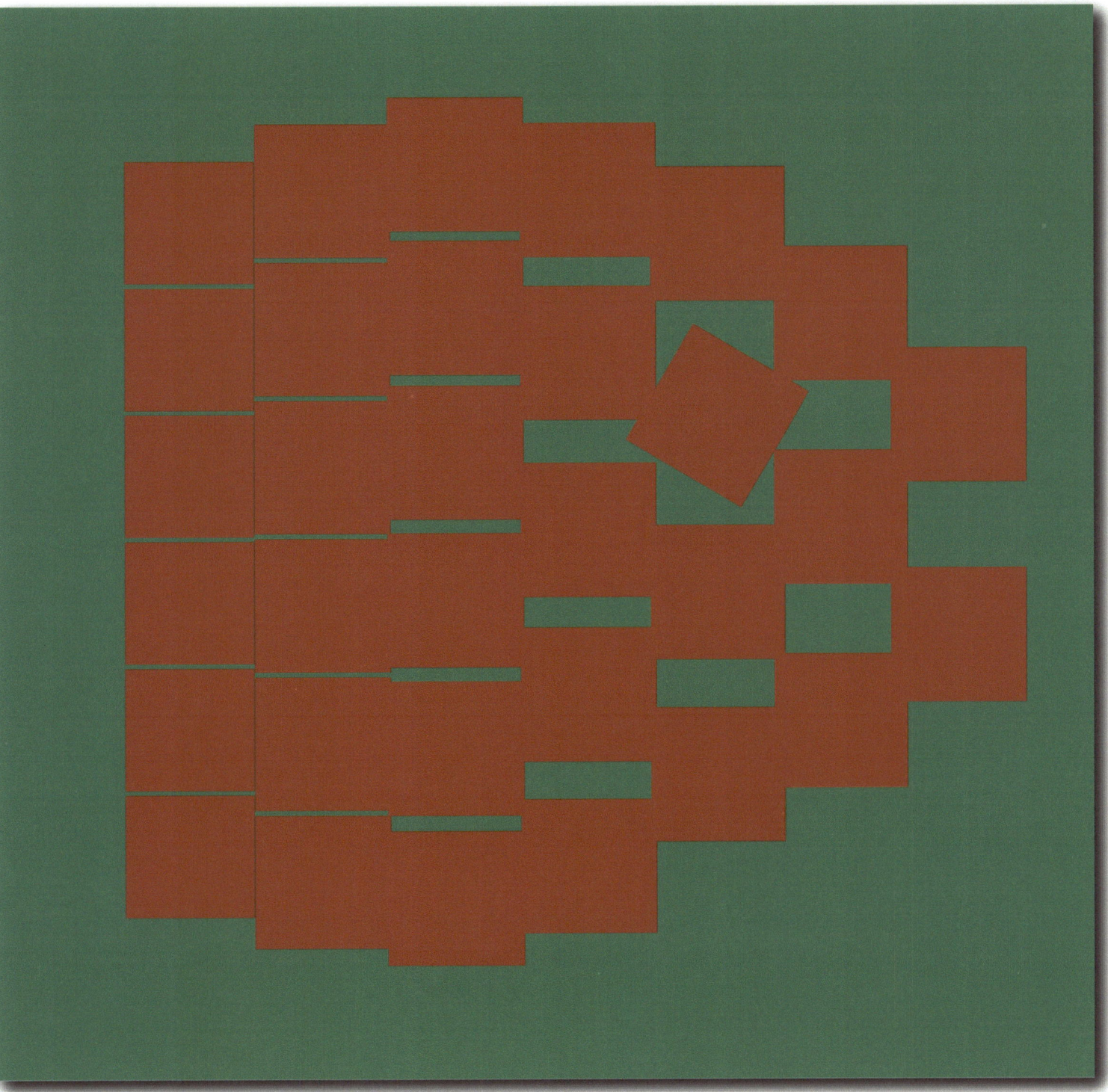

Rencontre dans la plaine virtuelle -
Begegnung auf der virtuellen Ebene
120 x 80 cm

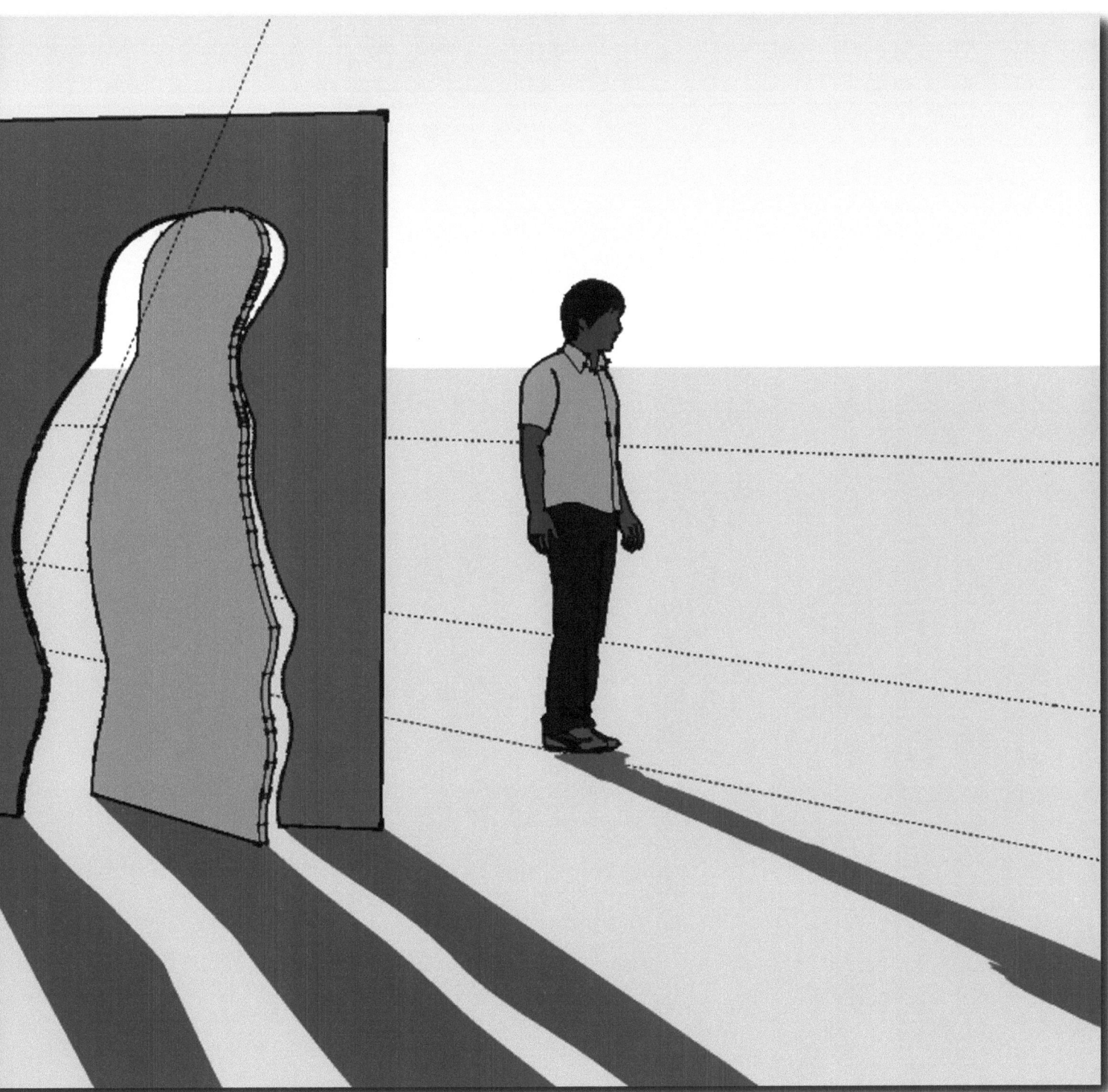

Hommage à Lyonel Feinniger
64x70 cm

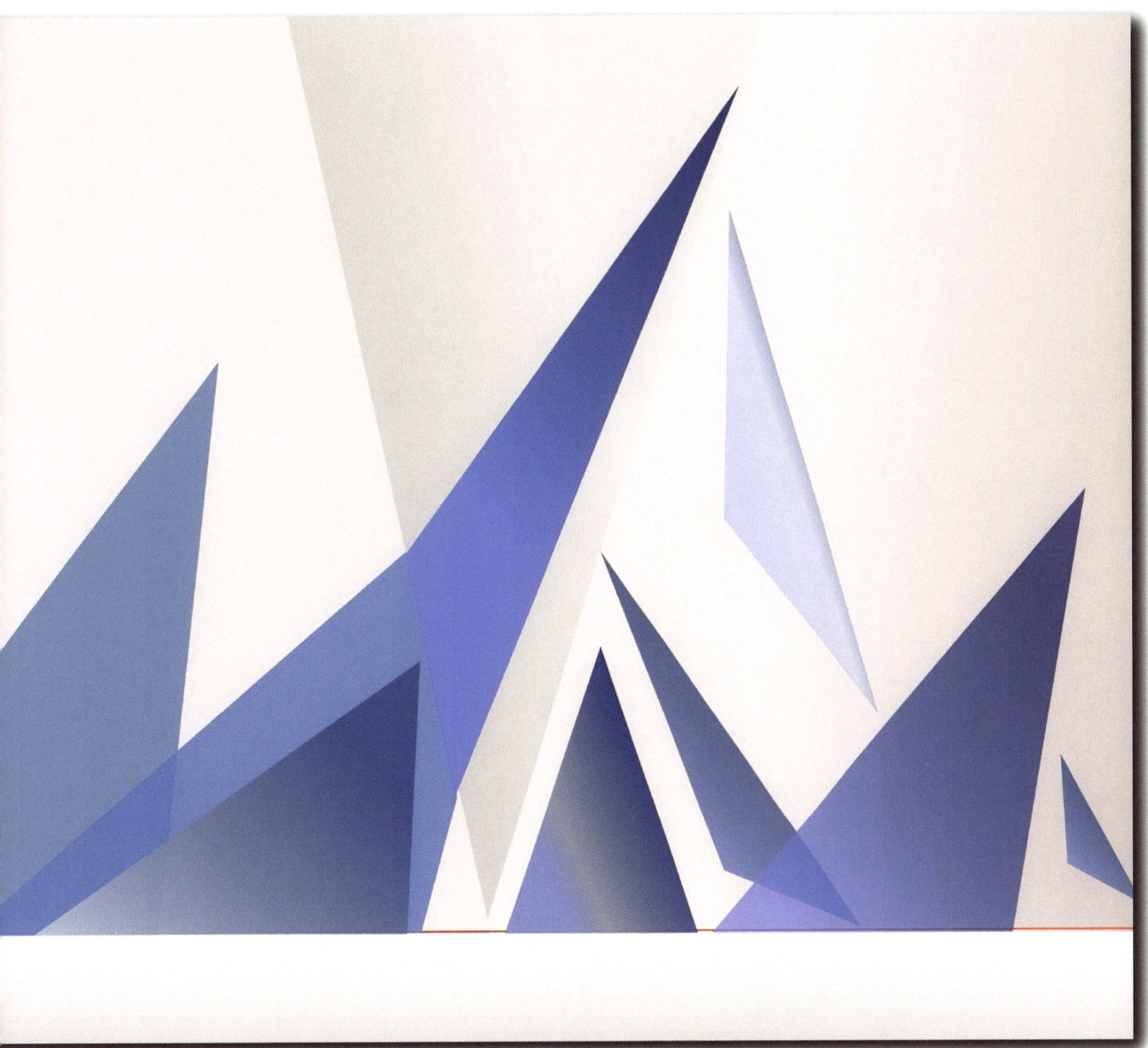

Les stèles perdues -
die verlorenen Stelen
huile et jet d'encre sur toile
60x45 cm

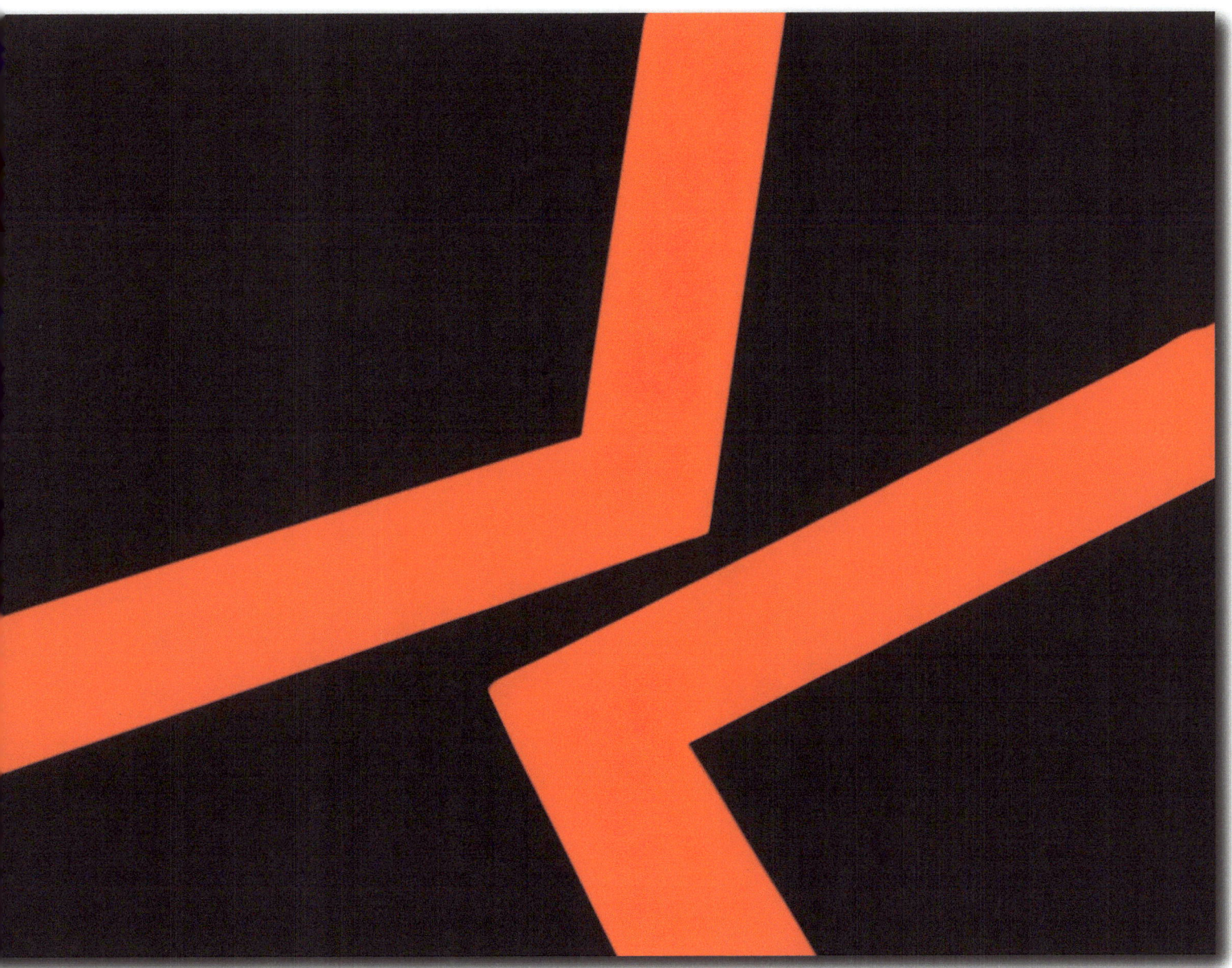

La danse des verres -
der Tanz der Gläser
73x80 cm

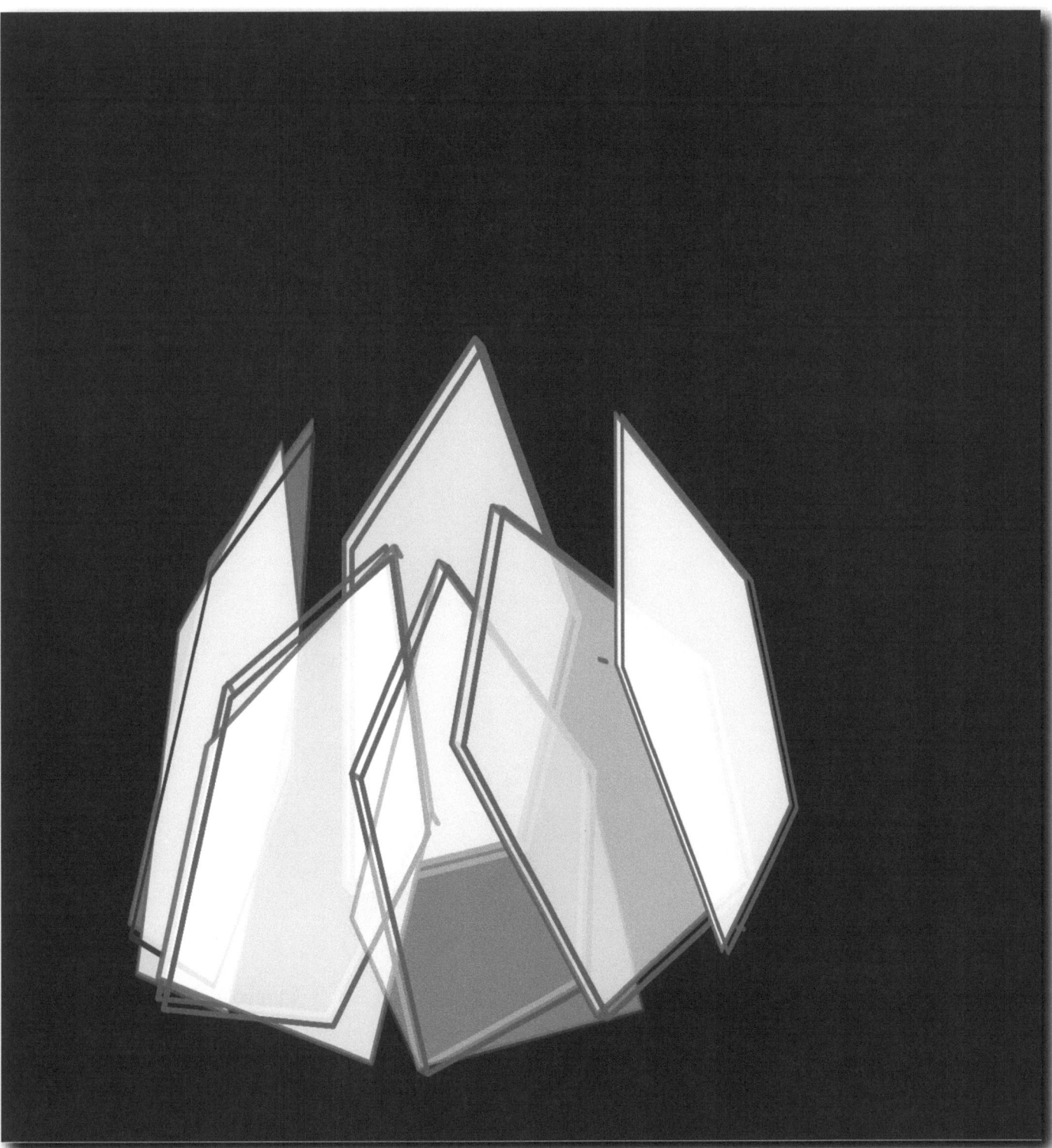

Le vol des angles rouges -
Flug der roten Winkel
70x60 cm

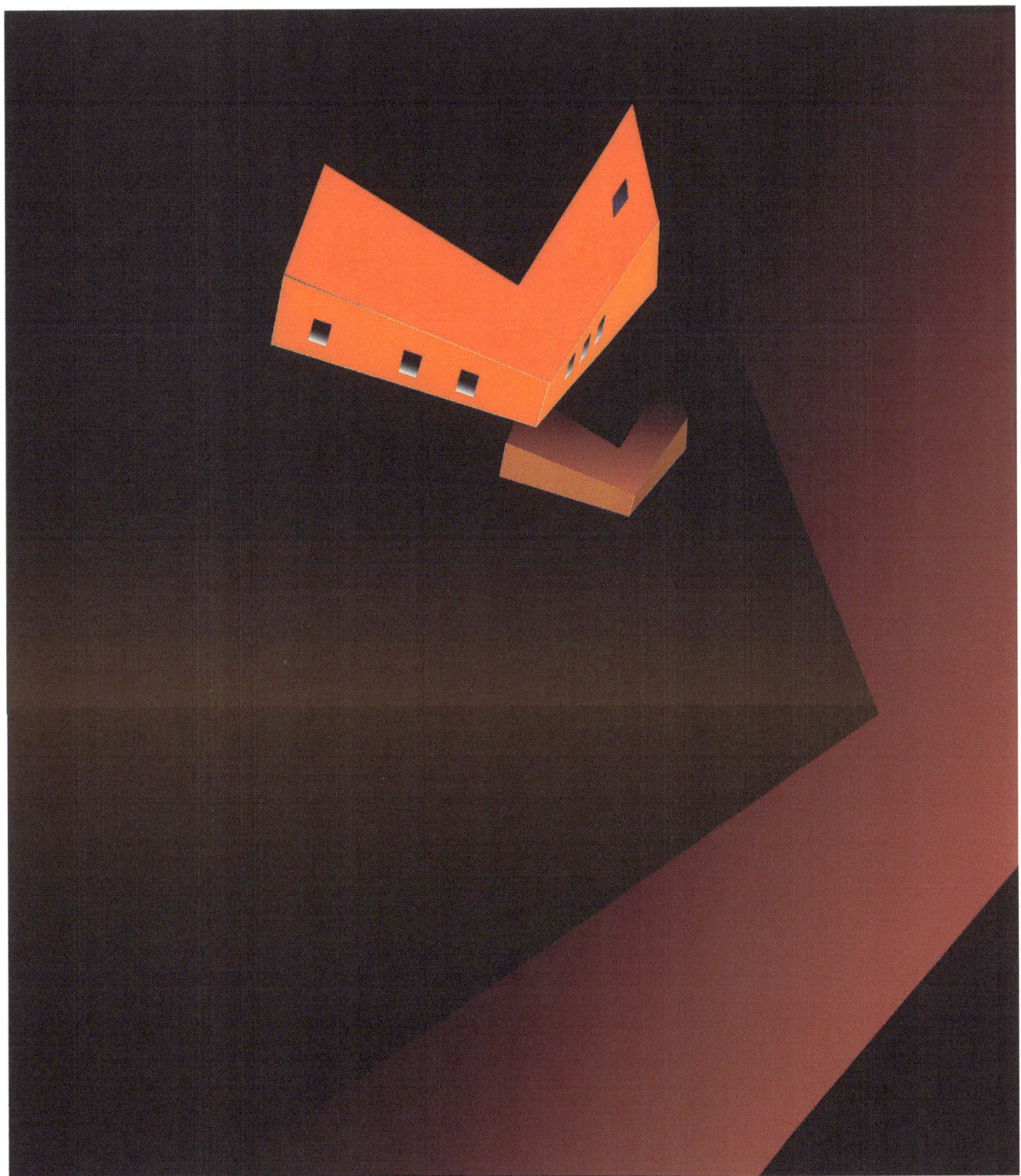

Hommage à Ellsworth Kelly
60x45 cm

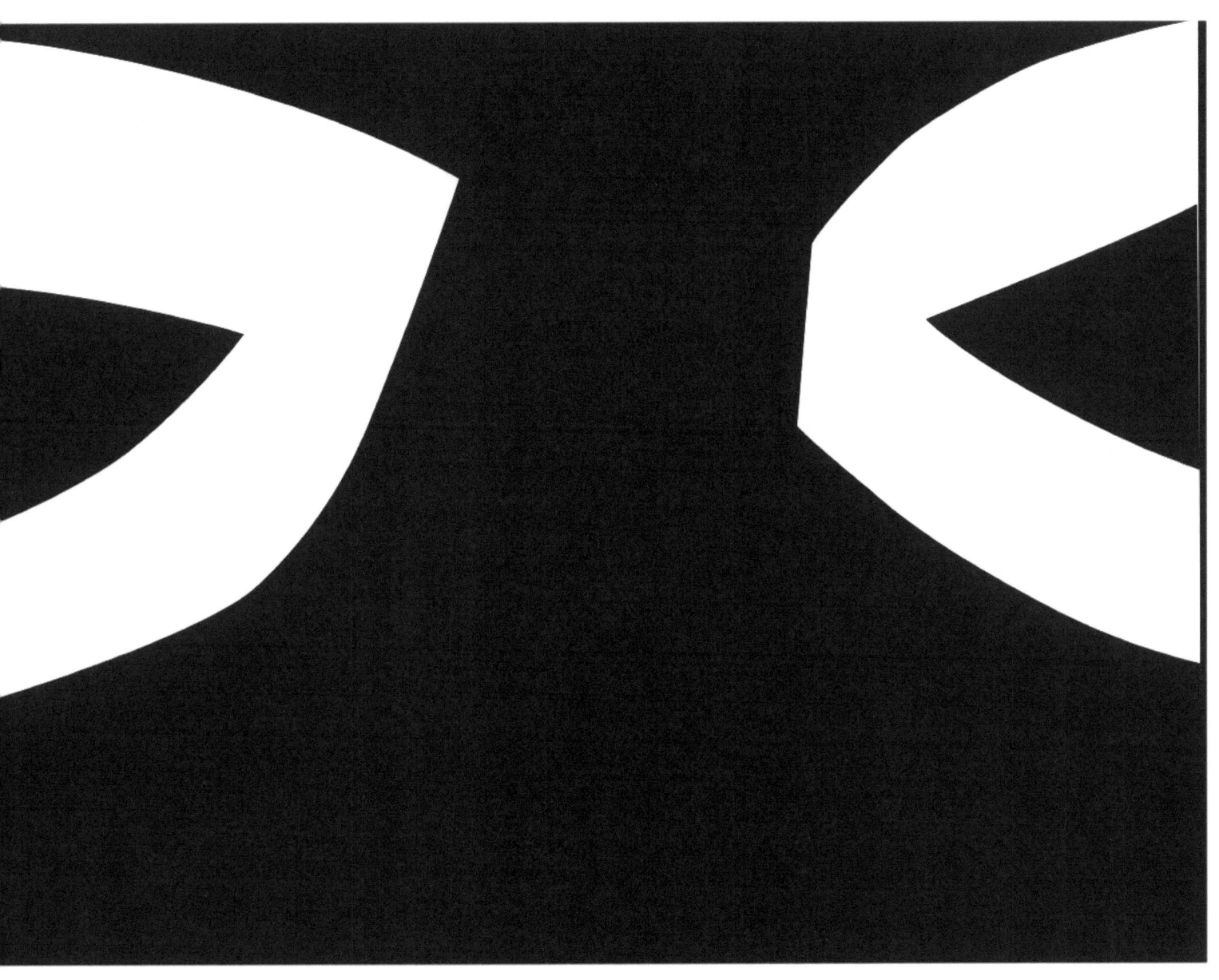

Les cubes magiques -
die magischen Würfel
80x80 cm

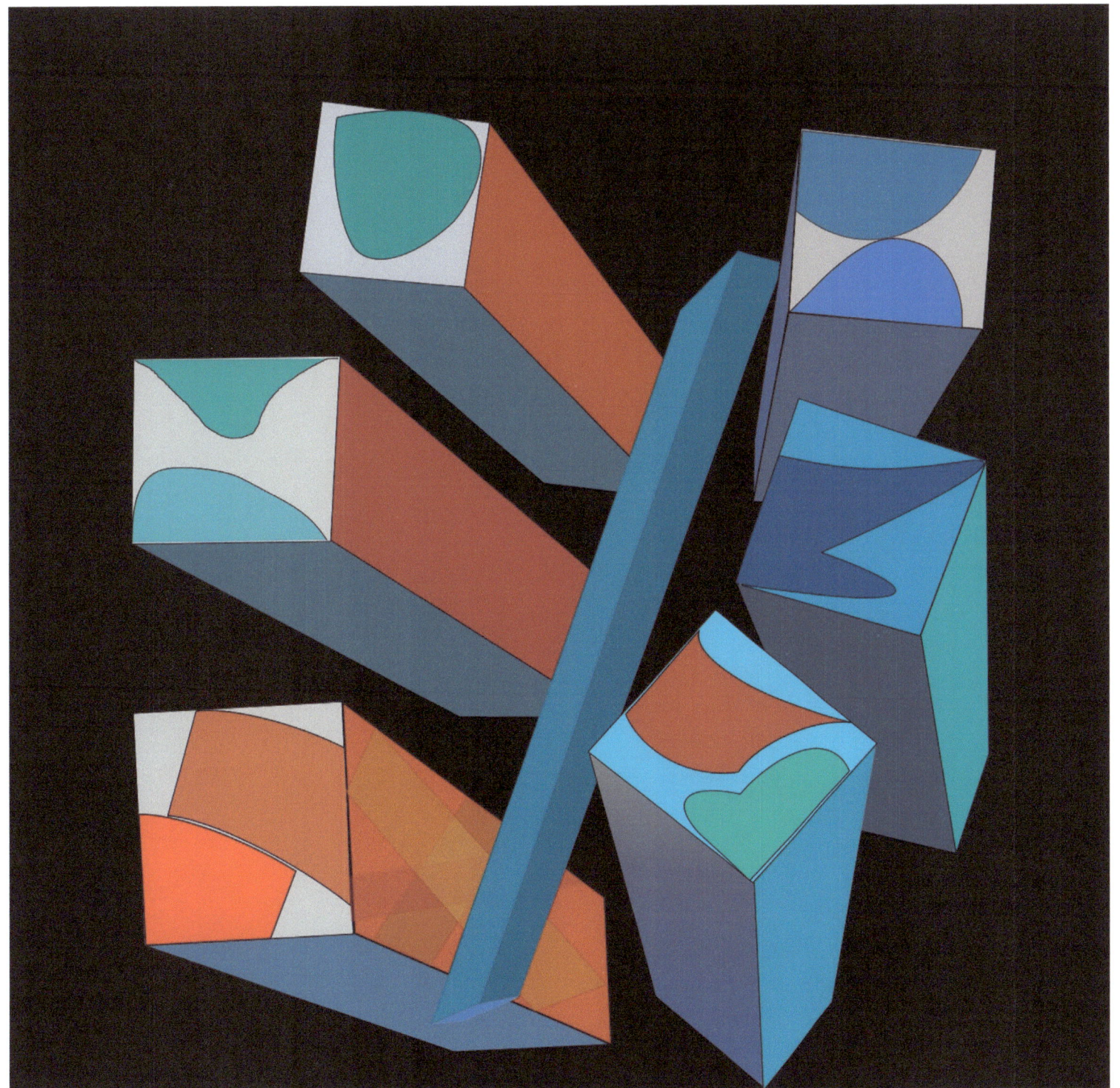

Sculptures - Skulpturen

Clin d'œil
Augenblick

tôle de fer - Stahl 5 mm
h: 160 cm / 189 cm

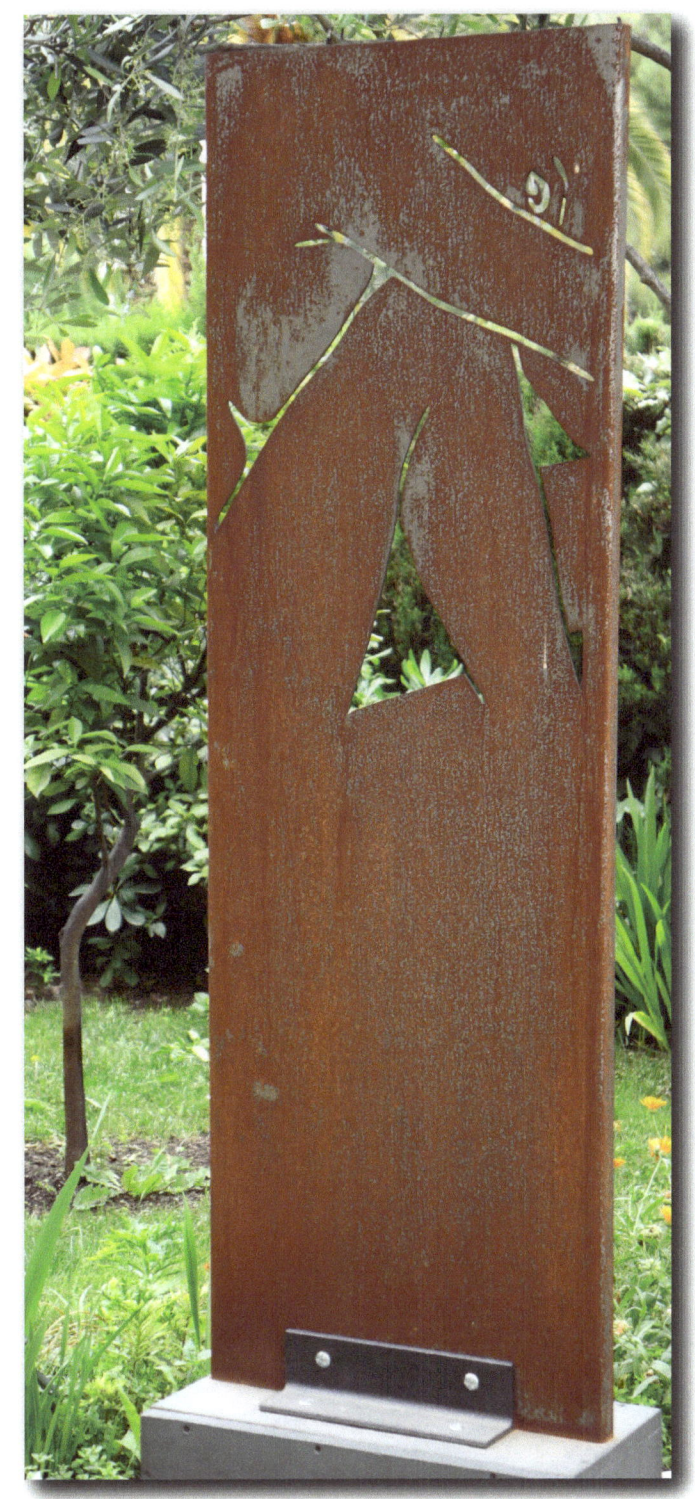

Harpe des anges rouges
- rote Engelsharfe

tôle de fer - Stahl 5 mm
h 160 cm / 215 cm

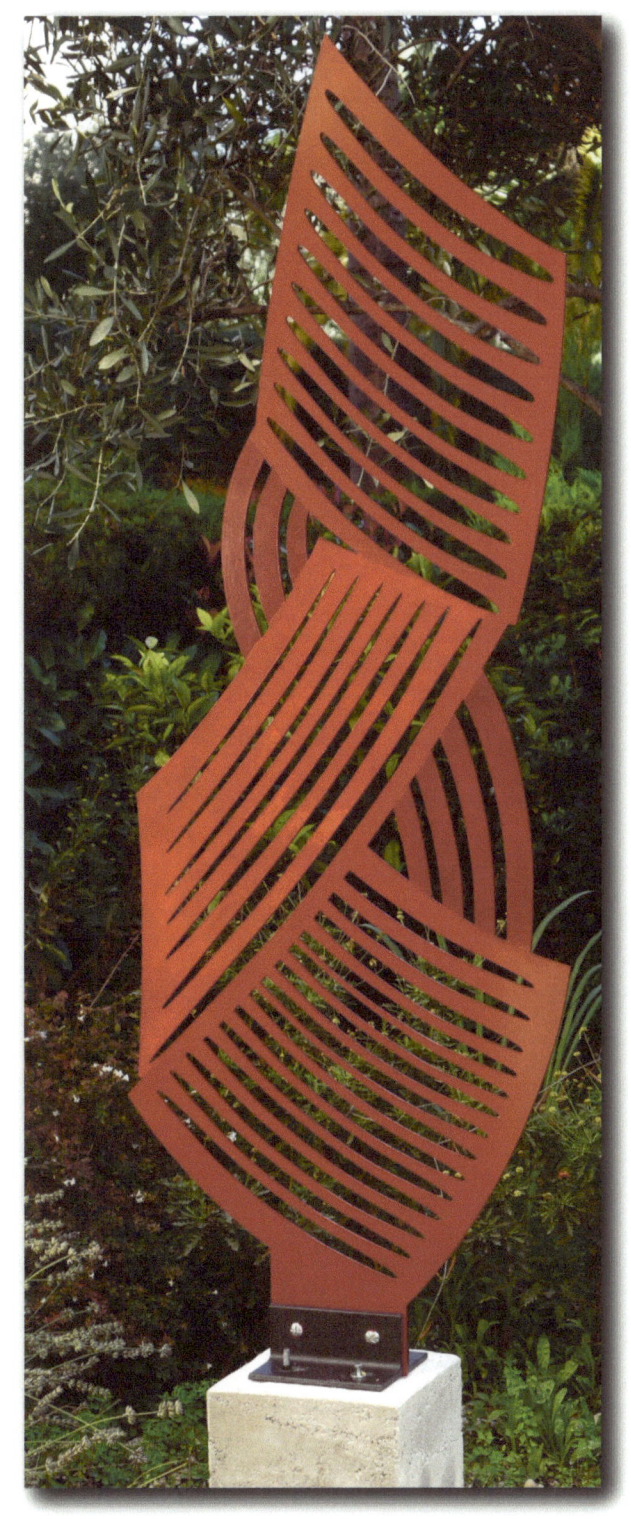

Hommage à Picasso
bois de chêne - Eichenholz 10 cm,
h: 137 / 200 cm

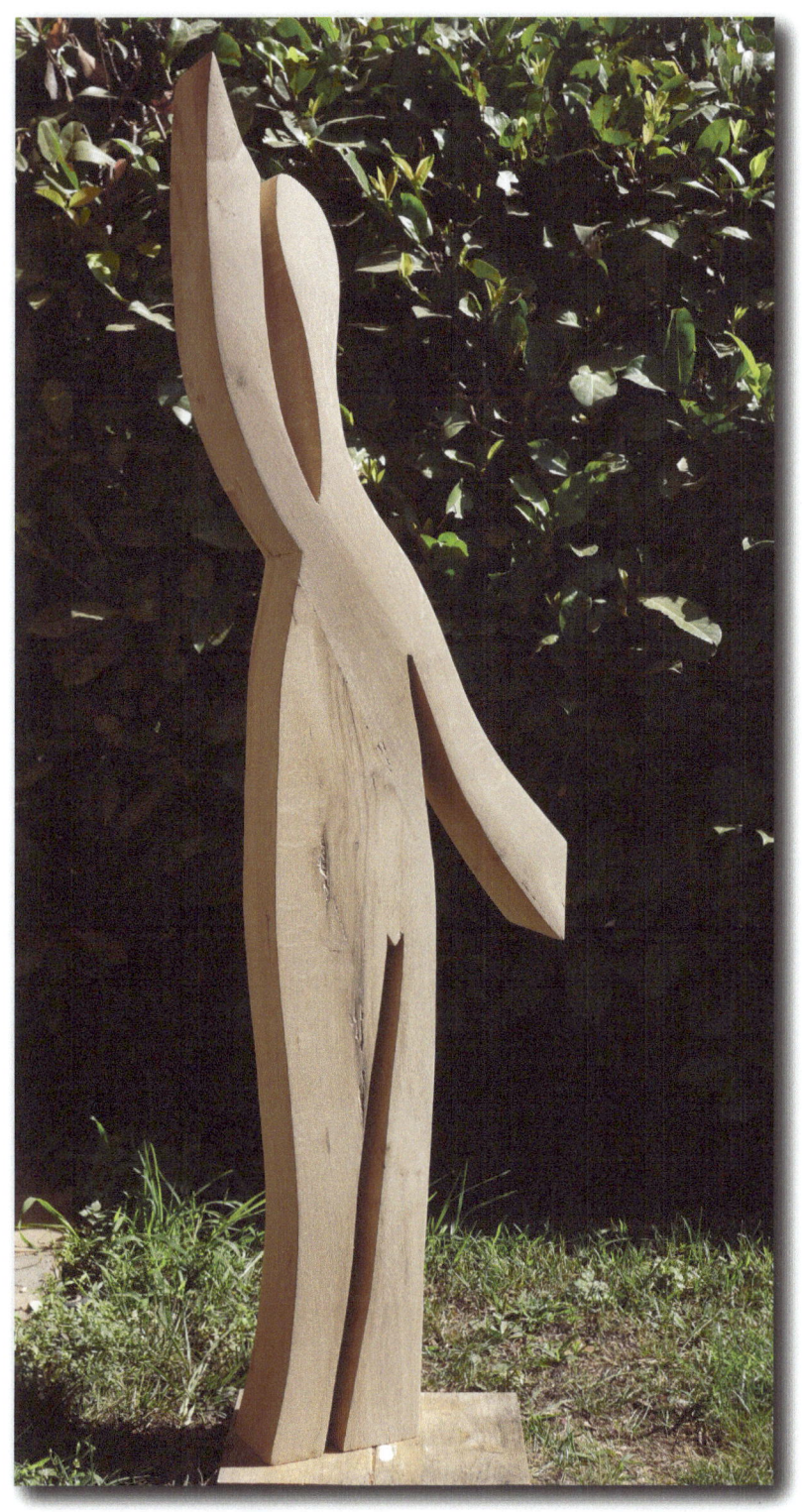

Le grand portail virtuel -
das große virtuelle Portal
baguette de bois - Holzleisten
230x250 cm

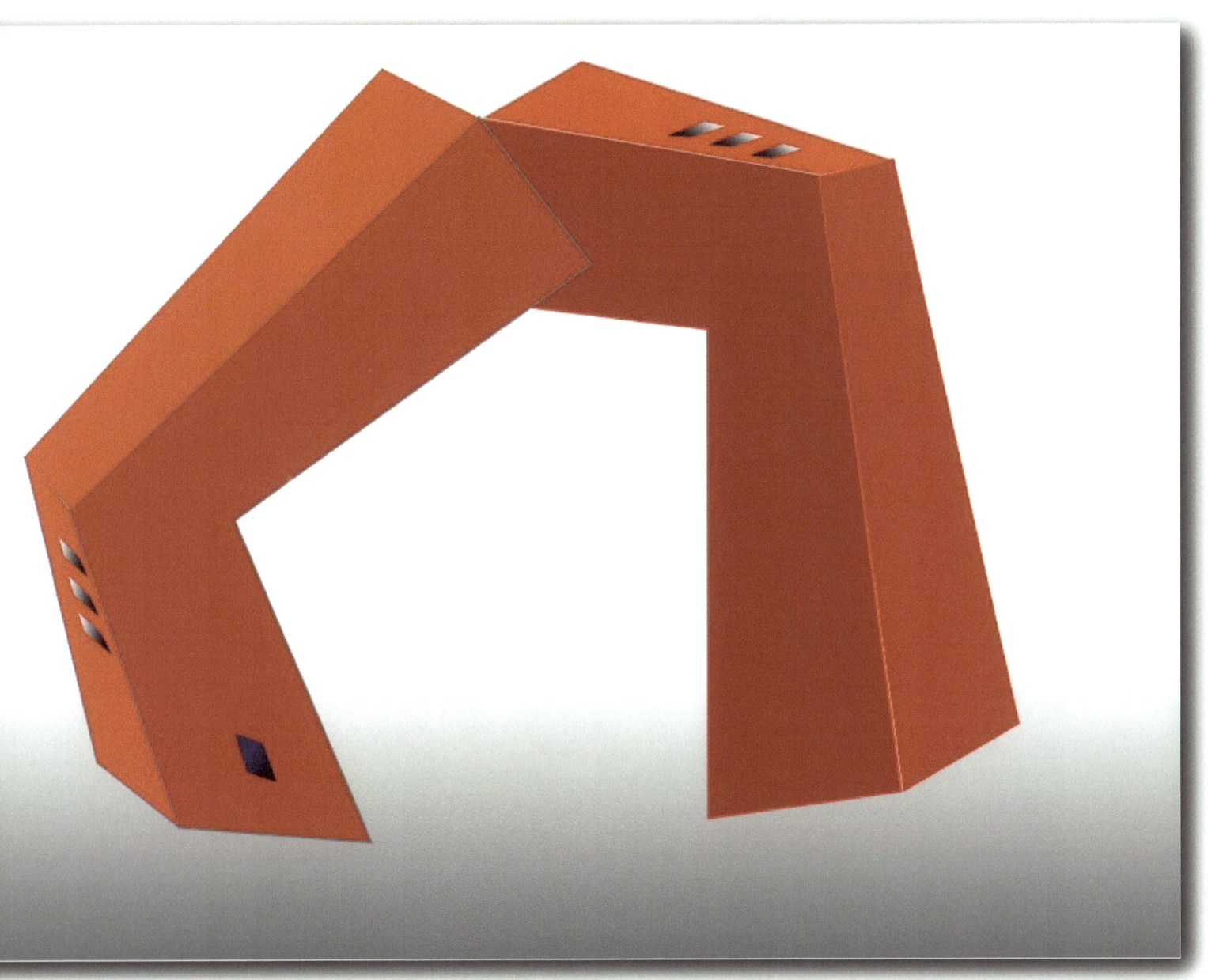

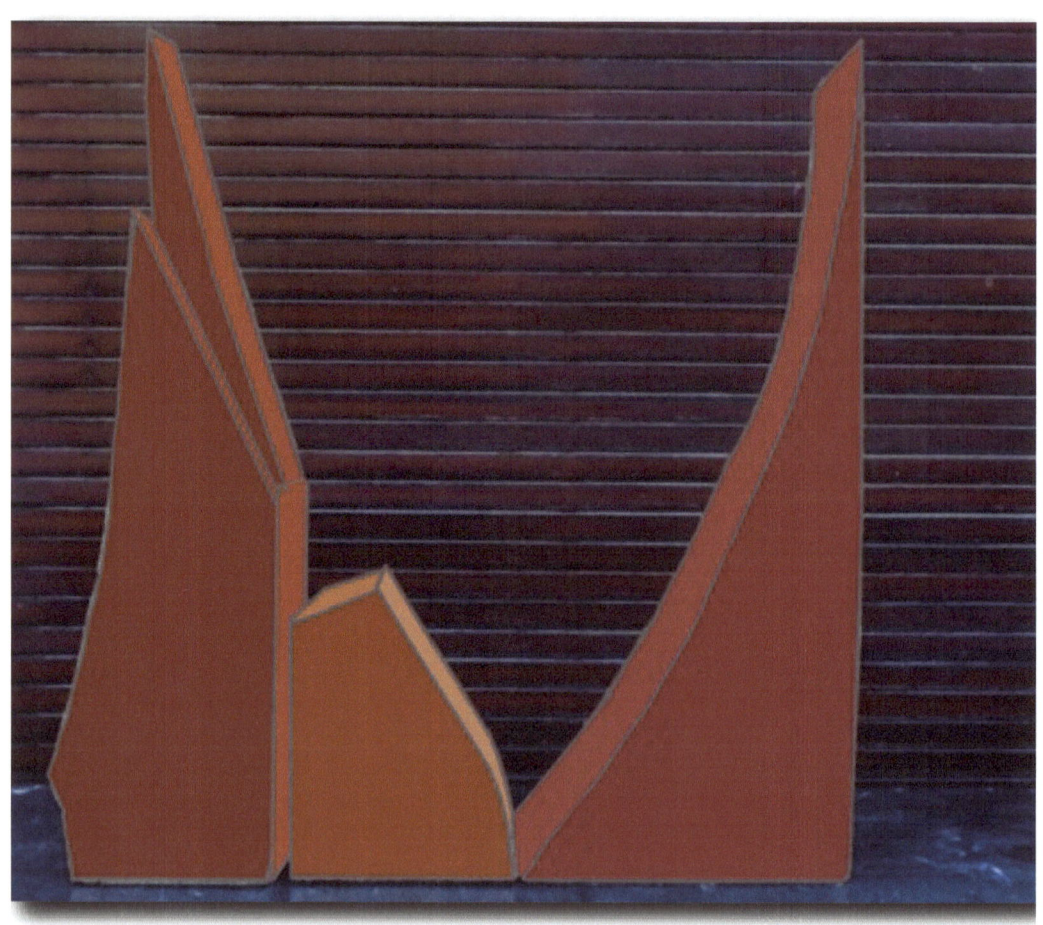

Petite famille - kleine Familie
bois de chêne, coloré
35 x 35 cm

Vernissage et finissage

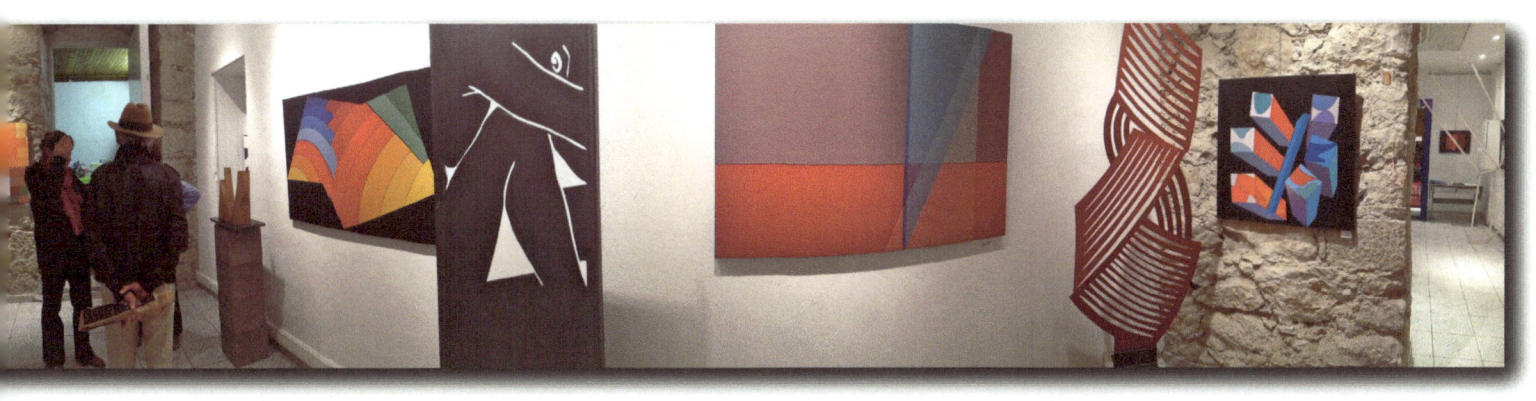
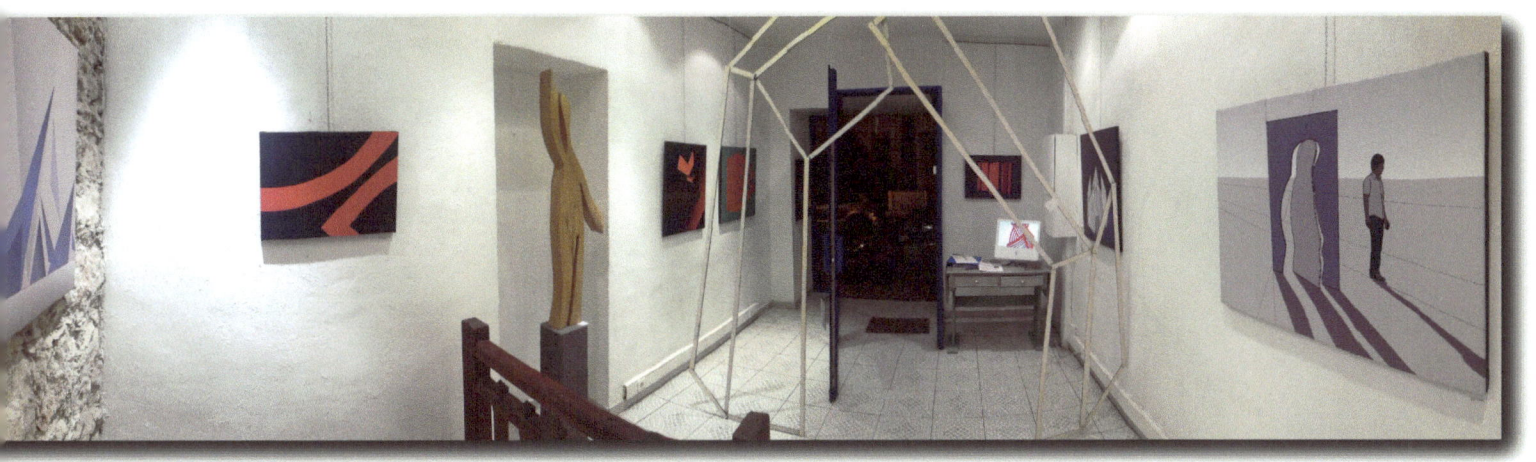

Presse

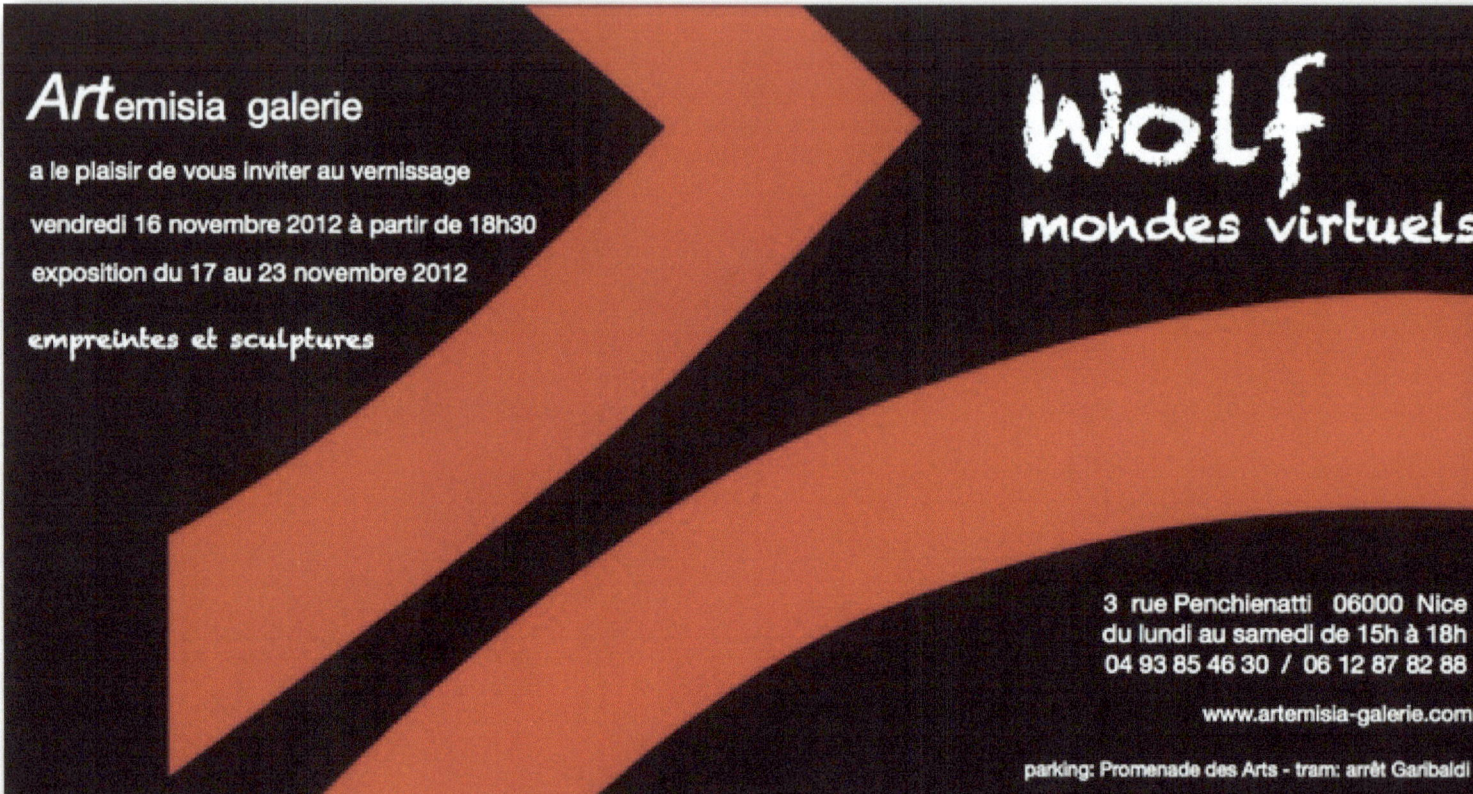

RivieraZeitung
VERANSTALTUNGEN FRANKREICH | www.rivierazeitung.com
NOVEMBER 2012

FRANKREICH
AUSSTELLUNGEN

AIX-EN-PROVENCE (B1)
Bis 07.12. «Alfons Alt: Heimatvoll». Der gebürtige Bayer kombiniert Malerei, Fotografie und Gravurtechnik. Centre Franco-Allemand de Provence, 19 rue de Cancel. Montags bis freitags 10-12 und 14.30-17.30 Uhr. Eintritt frei. Info: 04 42 21 29 12

MENTON (R3)
Bis 03.12. «Bernard Moninot, Dessins dans l'espace». Vier Kunstinstallationen & mehrere zweidimensionale Zeichnungen. Musée Jean Cocteau. Täglich außer dienstags, 10-18 Uhr. Eintritt: 5 Euro. Info: 04 89 81 52 50

Unser Event-Kalender wird täglich aktualisiert!
Scannen Sie den Code, und Sie gelangen direkt zu unserem Online-Veranstaltungskalender
www.rczeitung.com

Bis 07.01.2013 «D'un palais à l'autre...». Fotos von Michael Eisenlohr mit Bildern vom Palais Longchamp de Marseille. Musée Beaux Arts, Palais Carnolès. Täglich außer dienstags, 10-12 und 14-18 Uhr. Eintritt frei. Info: 04 93 35 49 71

NIZZA (O3)
Bis 16.12. «Klein – Byars – Kapoor». Werke moderner Künstlerlegenden. Musée d'Art Moderne et d'Art Contemporain (MAMAC). Montags bis sonntags 10-18 Uhr. Eintritt 5 Euro. Info: 04 97 13 42 01
16. bis 23.11. «Des mondes virtuels». iPad-Kunst und Skulpturen des Künstlers Wolf (siehe Foto rechts). Galerie ARTemesia (3, rue Penchienatti). Täglich außer sonntags 15-18 Uhr. Info: 04 93 85 46 30
Bis 11.02.2013 «Chagall et le livre». Ein großer Teil von Chagall illustrierte Bücher. Musée National Marc Chagall. Täglich außer dienstags und feiertags

Wiener St. Augustin-Kirche. Mit Werken von Mozart und Haydn. Präsentiert von «Syrinx». Kathedrale. 18 Uhr. Eintritt: ab 12 Euro. Info: 04 93 58 41 00
Vence (N2)
Regionaler Markt. «26ème Foire aux Vins et aux Produits du Territoir». Wein und regionale Produkte. Altstadt. Info: 04 91 10 49 20
Allauch (A1)

05.11.
Stammtisch. Deutsch-Französischer Austausch. Bar le Gaulois neben der Kathedrale Saint Sauveur. 18-20 Uhr. Immer 1. Montag im Monat. Info: www.stammtischaix.blogspot.fr
Aix-en-Provence (B1)

06.11.
«Ciné Festival en Pays de Fayence». Filmfestival. Mit Filmvorführungen, Vorpremieren, Kinderprogramm und Preisverleihung. Cinéma, Maison Pour Tous. Ganztägig. Bis 11.11. Info: 06 22 04 36 77
Montauroux (K2)

07.11.
Stadtbesichtigung. «Balade au Pays d'Escoffier» – Führung durch den Ort. Office de Tourisme. 10 Uhr. 6 Euro. Info: 04 92 02 66 16
Villeneuve-Loubet (N2)
Stummfilm mit Livemusik. «Cinéconcert». Stummfilmklassiker «Nosferatu» von Friedrich Wilhelm Murnau. Musikalisch untermalt von der Groupe Tourzi. Salle Albert Camus, Théâtre Liberté – Grand Hôtel. 20.30 Uhr. Info: 04 98 00 56 76.
Toulon (D3)

09.11.
Opernkonzert. Gala-Abend mit Tenor Jonas Kaufmann. Oper Nizza. 20 Uhr.

Côte d'Azur

Alle Angaben ohne Gewähr. Copyright: Mediterraneum Editions

Tourismus-Messe. 8. Internationale Tourismus-Messe der Côte d'Azur. Hôtel Le Négresco. 10-18 Uhr. Eintritt: 7 Euro. Bis 11.11. Info: 04 93 16 64 00
Nizza (O3)
Tanzwettbewerb. «Mougins danse». 14. Grand Prix des Tanzsports. Gymnase du Font de l'Orme. Info: 06 20 72 37 50
Mougins (M2)
Jazz-Konzert. Konzert des Jérôme-Vinson-Trios. CEDAC Cimiez. Salle Stéphane Grappelli. 21 Uhr. Eintritt: 10 Euro. Info: 04 93 53 89 66
Nizza (O3)
Musikalischer Lyrik-Abend. «Aragon-poèmes choisis, dits et chantés». Gedichte Aragons in gesprochener und gesungener Form. Salle des spectacles Les Arts d'Azur. 20.30 Uhr. Info: 04 92 08 25 40
Le Broc (O1)

Armistice, 11.11.
«Armistice 1918» ist der Gedenktag zum Ende des 1. Weltkriegs, an dem vielerorts Gedenkveranstaltungen stattfinden.
Tanzdarbietungen. «Gala inter Danses». Tanzvereine zeigen ihr Können, von klassischem Tanz bis Hip Hop. Gymnase Municipal. 15 Uhr. Eintritt: 8 Euro. Info: 04 93 75 75 16
Mouans-Sartoux (M2)
Kunstmarkt. «Marché brocante-artisanat». Markt für Kunsthandwerk. Terrasse des Yachthafens. 9-18 Uhr. Info: 04 93 01 02 21
Beaulieu-sur-Mer (P2)
Orgelkonzert. «D'Orléans à Verdun». Geistliche Musik zum 600.

20.30 Uhr. Eintritt: 20 Euro. Info: 04 97 00 10 70
Nizza (O3)
Festival für geistliche Musik. Große Stimmen von morgen. «Voix d'Anges». Eglise Saint-Pierre du

«Les arcs colorés»: Dieses und 19 weitere Werke zum Thema «Virtuelle Welten» des deutschen Künstlers Wolf sind vom 16. bis 23. November in der Galerie ARTemesia in Nizza ausgestellt. Entstanden sind die Bilder als iPad-Werke, die anschließend per Laserdrucker auf Leinen gebannt wurden; Wolf zeigt außerdem Skulpturen aus Stahl und Holz – bewusst «leichte Kost», wie er selbst urteilt, als Gegenpol zur komplizierten, lauten Welt von heute

Haut-de-Cagnes. 20 Uhr. Info: 04 93 22 19 25
Cagnes-sur-Mer (N2)
Diashow. «Diapofolies». Präsentation der jährlich besten Dias aus der Re-

«Marché brocante-artisanat». Terrasse du port de plaisance. 9-18 Uhr. Info: 04 93 01 02 21
Beaulieu-sur-Mer (P2)

19.11.
Kammermusik. Konzert des Philharmonischen Kammerorchesters von Nizza mit Werken von Hindemith und Reinecke. Musée National Marc Chagall. 20 Uhr. Info: 04 92 17 40 79

16.30 Uhr. Eintritt: ab 22 Euro. Info: 04 92 98 62 77
Cannes (M3)
Matinée-Konzert. «Les Russes nous en mettent plein la vue». Mit Werken von Tschaikowsky und Mussorgski. Oper von Nizza. 11 Uhr. Eintritt ab 7 Euro. Info: 04 92 17 40 79
Nizza (O3)
Orgel-Konzert. «Concert d'orgue» von Philippe Brandeis. Salle Jean Despas. Info: 08 92 68 48 28
Saint-Tropez (I4)

27.11.
Spielzeug-Markt. «Bourse aux jouets». Mairie, salle des meurtrières. 10-12 und 16-18.30 Uhr. Bis 29.11. Eintritt frei. Info: 06 99 83 29 10
Saint-Cézaire-sur-Siagne (L2)

29.11.
Klassik-Konzert. «C'est pas Classique à l'Opéra». Zwei Personen aus dem Publikum dürfen für einige Minuten Philippe Auguin als Dirigent ersetzen. Mit dem Opernchor von Nizza. Oper von Nizza. 20 Uhr und 21.30 Uhr. Info: 04 92 17 40 79
Nizza (O3)

30.11.
Percussion-Konzert. «Percossa». Trommel, Tanz und Akrobatik. Théâtre Croisette. 20.30 Uhr. Eintritt: ab 10 Euro. Info: 04 92 99 33 83
Cannes (M3)
Lichtfest. «Illuminations dans la Ville». Mit Weihnachtsparade. Place Libération – Rue du Marché. Eintritt frei. Info: 04 93 28 23 42
Beausoleil (Q2)

01.12.

Formation - Ausbildung

1998 - 2007 Cours d'art auprès Bodo Olthoff, École d'art, Aurich Ostfriesland, Allemagne
2007 - 2008 Cours volume et espace Villa Thiole, Nice, Côte d'Azur, France
2008 - 2009 Graphic Design,
2009 - 2013 Design, academie, croquis , auprès de Hubert Weibel ,Villa Thiole, Nice

Expositions personelles - Einzelausstellungen

2007 ARTemisia Galerie, „La nature comme artiste", Nice, Côte d'Azur
2012 ARTemisia Galerie, Nice Cimiez „Exposition dans le jardin - nouvelles œuvres"
2012 ARTemisia Galerie Nice Côte d'Azur „ Mondes virtuels"
2014 „Mondes artificiels" ARTemisia Galerie, Nice
2016 Mondes Virtuels - Virtuelle Welten, Hamburg

Expositions collectives - gemeinsame Ausstellungen

2003 Kunstverein Aurich, Ostfriesland, Allemagne
2003 ARTemisa Galerie , Nice, Côte d'Azur
2004, 2006 Kunstverein Aurich
2005 Die Mitglieder stellen aus, Kunstverein Aurich
2007 Mitgliederausstellung . Aurich
2008 ARTemisai Galerie:„Le jardin secret"
2009 ARTemisia Galerie;et Villa Thiole „Au fil de temps en bas relief"
2009 ARTemisa Galerie: „Le rouge dans toutes ses états"
2009 ARTemisia Galerie: „Regard sur la photographie - la nature comme artiste 2"
2010 ARTemisia Galerie: „Le blanc est une couleur"
2010 ARTemisia Galerie:"Faire et défaire"
2011 ARTemisia Galerie: „Que nous laisse le XXième siècle"
2012 ARTemisia Galerie: "L'eau dans tous ses états"
2013 ARTemisia-Galerie L'air et le feu"
2013 Les Hivernales de Paris-Est Montreuil
2013 La Méditerranée au dessus au dessous, Artemisia-Galerie, Nice
2014 6ème Asian Art Expo, Pekin, Tianjin et Qixingjie á la Chine, Beijing, China

2014 Les Hivernales-Montreuil, 3e édition, Paris Est
2014 Exposition dans le Jardin Exotique de Monaco
2015 Beijing International Art Biennale, China
2015 ART Nordic, Kopenhagen, Danmark
2015 Salon international de la Madeleine, Paris
2015 9ème Rencontre Artistique Monaco Japon, Monaco
2015 6th Beijing International Art Biennale, Beijing, China
2015 "Quand fleurissent les sculptures", Expo Jardin Exotique, Monaco
2016 **art**expo NEW YORK
2016 Salon Libres, ART Nordic, Kopenhagen, Danmark
2016 7th Beijing international Art Biennale, Beijing, China

Achats prestigieux - bemerkenswerte Aufkäufe

2015 National Art Museum of China

Liens internet

Site web - Webseite
http://www.artmajeur.com/wolfthiele/

wolf.thiele@orange.fr
wolf.thiele.art@icloud.com

Videos

video de l'exposition „Sculptures dans le jardin" http://youtu.be/1VBZBXDeXRM 2012
video de l'exposition „Mondes virtuels" http://youtu.be/8ntAwOQX0MQ 2012
video „Mondes virtuels" http://youtu.be/tLzf1UPKQec 2013
video: „Le blanc est une couleur" http://youtu.be/T0FAmNdtN_8 2010
video: „La nature comme artiste" http://youtu.be/g1gxgH-rngo 2008

Catalogues - Kataloge

Wolf Thiele
Mondes Virtuels - Virtuelle Welten ISBN-13: 978-1484041857
La nature comme artiste - Die Natur als Künstler ISBN-13: 978-1490930053
Sculptures dans le jardin - Skulpturen im Garten ISBN-10: 1490987339
Mondes Artificiels - Künstliche Welten ISBN-13: 978-1499191868

Impressum

Edition:

Artemisia-Galerie, Nice Côte d'Azur, France

Texte:

Wolf Thiele, Ulli Gardies, Nice

Photos, Layout:

Ulli Gardies, Wolf Thiele

Production: ARTemisia-Galerie, Nice Côte d'Azur

2013, 2014, 2015

www.ingramcontent.com/pod-product-compliance
Lightning Source LLC
Chambersburg PA
CBHW040742200526
45159CB00023B/1579